写给孩子的中国古代音乐史

上册

万丽 主编

清华大学出版社
北京

版权所有，侵权必究。举报：010-62782989，beiqinquan@tup.tsinghua.edu.cn。

图书在版编目（CIP）数据

写给孩子的中国古代音乐史. 上册 / 万丽主编. — 北京：清华大学出版社，2023.3
ISBN 978-7-302-62454-7

Ⅰ.①写… Ⅱ.①万… Ⅲ.①音乐史—中国—古代—少儿读物 Ⅳ.①J609.22-49

中国国家版本馆CIP数据核字（2023）第016969号

责任编辑：李益倩
封面设计：宋　潇
责任校对：赵琳爽
责任印制：杨　艳

出版发行：清华大学出版社
网　　址：http://www.tup.com.cn，http://www.wqbook.com
地　　址：北京清华大学学研大厦A座　　邮　　编：100084
社 总 机：010-83470000　　邮　　购：010-62786544
投稿与读者服务：010-62776969, c-service@tup.tsinghua.edu.cn
质量反馈：010-62772015, zhiliang@tup.tsinghua.edu.cn

印 装 者：小森印刷霸州有限公司
经　　销：全国新华书店
开　　本：185mm×260mm　　印　　张：4.5　　字　　数：73千字
版　　次：2023年5月第1版　　印　　次：2023年5月第1次印刷
定　　价：45.00元

产品编号：095732-01

编委会

主编：万丽

顾问：刘勇

编委：谢怡　董岱　代霜蓉

主编简介

万 丽 原任教于中国音乐学院教育学院钢琴教研室，担任钢琴主科、钢琴副科及钢琴集体课的教学工作。曾任中国音乐学院钢琴考级评委。

 师从天津音乐学院钢琴系钢琴教育家陈云仙教授、中央音乐学院陈宗群教授、中央音乐学院钟慧教授、中央音乐学院杨峻教授、乌克兰敖德萨音乐学院尼·克雷然诺夫斯基教授、山东大学（威海）艺术学院音乐系范远安教授、北京舞蹈学院王鼎藩教授。在演奏和教学上曾多次得到中国音乐学院宋金兰教授和钢琴家刘诗昆先生的指导。从教几十年，教授的学生多次在北京市"星海杯""希望杯""北京市钢琴音乐节"等比赛中获奖；荣获北京市优秀指导教师奖。教授的学生考入中国音乐学院、中央音乐学院、英国皇家音乐学院、美国曼哈顿音乐学院、奥地利音乐学院等院校。在《中国音乐》发表《中西音乐文化发展思考与在中国钢琴作品中的冲突融合》《大学集体课浅析》等文章。致力于培养学生热爱音乐，使学生在琴键流淌出的音乐中去探究、感受和创造音乐。

顾问简介

刘 勇 文学博士，中国音乐学院音乐学系教授，博士生导师。早年毕业于山东五七艺校音乐科，山东艺术学院音乐系。中国音乐学院中国古代音乐史专业硕士，中央音乐学院中国传统音乐理论专业博士。英国谢菲尔德大学音乐系、美国加利福尼亚大学洛杉矶分校民族音乐学系访问学者，研修民族音乐学。国际传统音乐学会会员，中国音乐史学会理事，中国传统音乐学会理事，中国少数民族音乐学会理事，中国音乐图像学会副会长。著有《中国唢呐艺术研究》《中国乐器学概论》等专著，发表学术论文百余万字。

编委简介

谢 怡 国家大剧院艺术普及教育部高级主管、副研究馆员。毕业于天津音乐学院，曾师从著名钢琴教育家陈云仙教授、著名钢琴艺术指导吴龙教授。中音艺委专家委员会专家委员、俄罗斯联邦柴可夫斯基社会音乐水平等级考试考官。曾获第二届、第三届"英皇国际钢琴比赛（北京赛区）"优秀指导教师。曾就职于西城区文化馆，先后任西城区文化馆艺术培训学校校长、声乐部主任。2019年出版《群众文化艺术培训系列教材——钢琴》，担任副主编、视频演奏及讲解；2021年出版《群众文化艺术培训系列教材——音乐基础知识》，担任主编。

董 岱 国家大剧院合唱团助理指挥，中国音乐学院指挥系歌剧指挥博士学位在读，曾担任中国音乐学院青年爱乐乐团助理指挥。本科毕业于中国音乐学院音乐教育系，师从万丽老师。硕士毕业于中国音乐学院指挥系，师从李心草教授。曾多次举办个人音乐会，并于2023年在国家大剧院专场儿童音乐会演出。

代霜蓉 中国音乐学院教育学院钢琴教育教研室副教授，硕士生导师，北京市音乐家协会会员，中国教育协会音乐教育委员会会员，中国音乐学院校外音乐考级全国通用教材钢琴主讲，中国音乐学院钢琴考级精品教材编委，全国钢琴师资培训专家，美国明尼苏达大学访问学者。

自　序

　　我不是专业从事音乐历史研究的学者。在大学里，我接受的教育是成为专业的钢琴表演艺术家，师从著名钢琴教育家陈云仙教授。毕业以后，我来到我国的高等音乐学府中国音乐学院，从事音乐教育工作，教授专业钢琴教育和演奏。

　　我开始研究中国音乐史的动因，是在给学生们上课期间，为了引导他们演奏好中国作品，就需要细致地讲解这些作品的音乐风格和创作背景。为了使自己讲解得既有深度又有广度，我就需要花费心力和时间提前备课和查找资料，认真研究和体会。后来，我就选择了音乐学专业作为研究生的方向，开始对中国音乐史有了较为全面的学习和了解。

　　在博大精深的音乐学领域里，我的努力只是刚刚开始。我特别喜欢一句话："凡是民族的，都是世界的。"中国音乐史是世界音乐史百花园中繁茂璀璨的一朵花，十分值得孩子们在学习音乐的过程中去欣赏和了解。虽然文化有差异，但是音乐的本质是相通的。学习中国音乐，对加深西方音乐的理解是大有裨益的。于是，我决定开始编写本书。

　　其实我很早就萌生了一个想法，为了更好地教孩子们学习钢琴，应该让他们更多地学习和了解中国音乐的历史和知识。回想起，我曾得到钢琴大师刘诗昆先生的邀请，加入了他的教师队伍，跟随刘先生学习钢琴教学和演出。在教学的过程中，我发现了一个有趣的现象，一方面，由于钢琴是乐器之王，即使是初学者也能弹出悦耳的音色，家长们都热衷于让孩子学习弹钢琴，但是对这个外来的乐器，要让家长和孩子们不仅知其然，还要知其所

以然，是比较困难的；另一方面，对于中国的音乐和乐器，虽然家长和孩子们不是专业人士，但是却耳熟能详，觉得比较亲切、不生疏，有天然的认同和理解。我想，这就是受文化背景影响的结果，潜移默化的东西更容易被接受。

音乐，不仅是一种艺术形式，也是文化的传承，还是一种教育方法，且有可能改变人生。

我的父母都没有专业音乐的从业经历，但是从我很小的时候，他们就倾其所有培养我练琴。一开始，我觉得只要父母喜欢，作为好孩子，我就努力去做。但是经过多年的努力和沉淀，我对音乐的热爱与日俱增，越来越离不开音乐，直到走上职业的道路。回首往事，我倍感骄傲，感谢父母的指引。

现在，我每天看着孩子们成长，就像看着五线谱上一个个跳动音符的流动。而我和孩子的爸爸，就像是这首孩子成长乐曲的"高音谱号"和"低音谱号"，为这些小音符定调，指引她们成长的方向。

这本书的出版，延续着我对音乐和钢琴的热爱。万般不舍地离开我热爱的学院和教师岗位使我的职业音乐生涯画上了休止符，但是却成为我新的音乐生命的起始点。我把对音乐和钢琴的热爱融入这本书里，它是一篇新乐章的序曲，它不仅是为了我自己的孩子，也为了千千万万的孩子们，让他们有机会多了解祖国丰富多彩的音乐知识宝库，从小筑牢文化自信的基础。这是我作为音乐教育工作者应尽的责任。

我希望这本书像一首音乐的序曲，像一把小小的铲子，让家长能够带领孩子们在音乐的大花园里"挖呀挖呀挖，种小小的种子，开大大的花。"

万　丽

2023年6月1日国际儿童节

嗨，大家好！欢迎来到欢乐音乐大家庭！我是高音谱号妈妈，还有低音谱号爸爸和音符宝宝。从现在起，我们将带领大家一起穿越时空，去聆听中国古代的音乐和故事。

高音谱号妈妈

在很久以前的远古时期，大家在一起生活，一起努力战胜各种各样的困难。为了获得食物，大家一起去打猎。那时没有现代的武器，人们只能用树木、石头等天然的东西来当作武器。那时没有饮料、面包、冰激凌等食物，人们想吃饱肚子存活下来，就要靠集体的力量去获得食物。

音符宝宝

我感觉他们好可怜啊！我记得妈妈说过他们还经常唱歌、跳舞、举办篝火晚会呢。那原始人是怎么唱歌、跳舞的呢？他们唱歌、跳舞的时候会有音乐吗？会有乐器伴奏吗？

低音谱号爸爸

在四五千年以前，许多部落和部落联盟曾居住在黄河流域和长江流域。他们择水而居，逐渐强盛起来。那时，人们在打猎后会互相呼喊、手舞足蹈，感谢上天的馈赠。那时没有文字，他们是用声音的高低、音量的强弱，以及用手脚像舞蹈一样比画来表达自己的想法和情绪。也许是为了在共同劳作中交流，也许是为了祭祀，也许是为了传递自己的情绪，无论他们为何发出声音，那些简短的音节都慢慢地演变成了有节奏的音乐。

高音谱号妈妈：人类的祖先没有乐器，也没有老师教演奏乐器和唱歌跳舞。那么，他们的音乐来源于哪里呢？有人说音乐最初来源于原始人模仿飞禽的鸣叫声或自然音响声，有人说来源于劳动时的呼喊声，也有人说来源于情感的表达。无论哪种说法都仅仅是一些推测，妈妈认为都有道理。

音符宝宝：妈妈，我已经迫不及待地想去看看原始社会是什么样的，他们是怎样唱歌跳舞的，用什么样的乐器伴奏呢？赶快出发吧！

高音谱号妈妈：原始社会音乐的主要特点是歌、舞、乐的结合。那个时候的音乐究竟是什么样的呢？让我们试着从出土的文物和神话传说中寻找答案吧！

低音谱号爸爸：现在，我们坐上时光穿梭机，系好安全带。准备好了吗？我们出发喽！

目 录

1

1
第一章

远古夏商时期

2

21
第二章

周秦时期

3

41
第三章

汉、魏晋、
南北朝时期

第一章
远古夏商时期

音符宝宝：哇！爸爸妈妈，你们看！有人在水里捕鱼，有人在砍柴，有人在拿着东西舞动，有人在高喊。这是原始人的生活吗？他们是在唱歌跳舞吗？

高音谱号妈妈：宝宝，他们在劳动呢。唱歌跳舞的人是在感谢上天给了他们丰盛的食物。

音符宝宝：妈妈，他们大声呼喊什么呢？

高音谱号妈妈：原始人打猎回来，带了很多好吃的鱼，还有其他食物。他们兴奋得呼喊，高兴得手舞足蹈，这就是最早的歌舞。

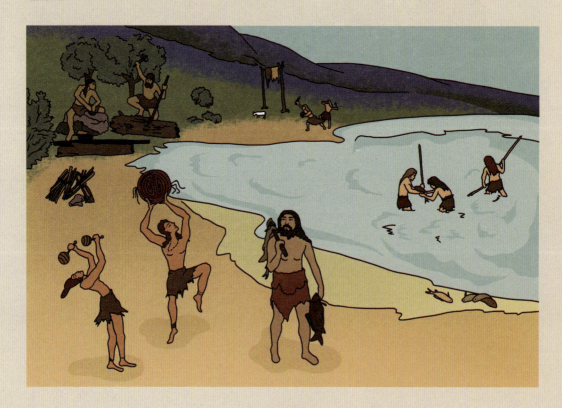

远古的歌舞

第一章 远古夏商时期

高音谱号妈妈

鲁迅先生说:"人类是在未有文字之前,就有了创作的,可惜没有人记下,也没有法子记下。那时,我们的祖先原始人,原是连话也不会说的,为了共同劳作,必需发表意见,才渐渐地练出复杂的声音来。假如那时大家抬木头,都觉得吃力了,却想不到发表,其中有一个叫道'杭育杭育',那么这就是创作;大家也要佩服,应用的这就等于出版,倘若用什么记号留存了下来,这就是文学;他当然就是作家,也是文学家,是'杭育杭育'派。"

低音谱号爸爸

我国古代的神话讲到,四五千年以前在黄河流域、长江流域居住着许多部落和部落联盟。炎帝与黄帝部落主要居住在黄河中下游,他们是当时众多部落里最强大的两支。我们常说中国人是炎黄子孙,这就是来源。

高音谱号妈妈

宝宝,你听,有歌声!

第一节 民歌

在远古时期还没有文字的时候,民歌没有被记载,后人只能靠传说故事了解远古时期的民歌。那时的民歌只有歌词,没有曲调,通过歌词可以了解当时的情况。

一、《弹歌》

《吴越春秋》里记载的《弹歌》,只有八个字:断竹、续竹、飞土、逐宍(ròu)。现在普遍认为歌词大意是:把竹子砍断,做成弓,射出泥丸,捕捉可以食用的动物。宍就是肉的意思,说明捕猎的是可供食用的肉。歌词完整地描写了远古时期人们以狩猎为生的画面。

二、《候人歌》

黄河是中国的母亲河,她孕育了几千年的悠久历史,由于地理与气候的原因,她也给人们带来过深重的灾难。相传,尧在位的时期,黄河曾经发生过滔天洪灾,部落房屋被淹没,人与牲畜都伤亡惨重。

面对这样重大而持久的灾难,该怎么办呢?人们试图用自己的力量治理洪水,战胜灾难。首先被推举出来治理洪水的是部落中的鲧(gǔn)。鲧采取了水来土掩的方式,用堤坝将洪水堵住。这种方法短时间内是有效果的,但是一旦洪水冲破堤坝,势头就会越发凶猛,不能从根本上解决问题。

第一章 远古夏商时期

后来,舜接替了尧的领导地位,在检视了水灾治理情况后,他决定让鲧的儿子禹来接替鲧的治水工作。禹决定用疏通来取代围堵,将洪水引到大海。他带着人们跋山涉水,探明河道,制订疏通引流计划。整整13年,他一直在治水的路上奔波,三次路过家门都没有进家探望。据《吕氏春秋》记载,他的妻子非常想念他,唱了一首《候人歌》,只有四个字"候人兮猗"。前两个字"候人"的意思是等候心中思念的人,"兮猗"是为了抒发更多的感情而发出拖长的尾音。

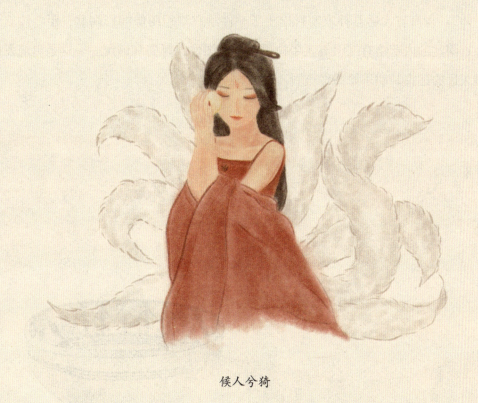

候人兮猗

第二节　乐舞

音乐和舞蹈、歌词（诗）结合在一起，形成"乐舞"，也就是通常所说的"三位一体"。青海省大通县孙家寨村出土了一件绘有舞蹈图像的彩陶盆，距今约五千年。彩陶盆的内壁绘有三组五人手拉手跳舞的图像，舞姿和谐统一。这是目前发现的最久远的远古时期乐舞图像资料。

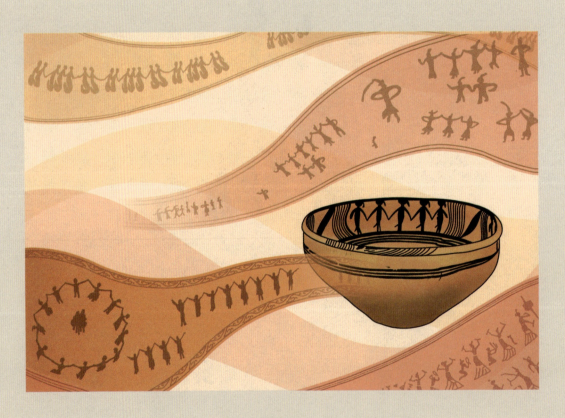

彩陶盆

一、葛天氏之乐

葛天氏部落是远古时期的一个氏族部落,葛天氏的歌舞是中国歌、乐、舞的始祖。葛天氏之乐是载歌载舞的乐舞,反映当时以农牧生活为主的先民希望"五谷丰登、六畜兴旺"。表演时,三人手执牛尾,踏着脚步。一共有八首歌:第一首《载民》是歌颂承载人民生活的土地;第二首《玄鸟》是歌颂作为氏族标志的图腾"燕子";第三首《遂草木》是祝愿草木顺利地生长;第四首《奋五谷》是祝愿五种谷物繁盛地生长;第五首《敬天常》是诉说要尊重自然规律的心愿;第六首《达帝功》是歌颂天帝的功德;第七首《依地德》是感谢土地和地神的赐予和恩惠;第八首《总万物之极》是盼望鸟兽繁殖,为人们提供丰富的食物。

葛天氏之乐

二、阴康氏之乐

阴康氏之乐,传说是远古阴康氏创作的舞蹈。在阴康氏部落生活的地方,洪水泛滥,湿气很重,人们的身体很不舒服。为了能驱散身体的湿气,强壮身体,阴康氏编创了一部用于健身的舞蹈,史称"阴康氏之乐"。这是人们在和大自然斗争的过程中产生的一部健身舞蹈。

三、朱襄氏之乐

在远古氏族朱襄氏时期,那个时候会刮很大的风,天气非常干旱,植物因为缺少雨水而枯萎,无法结出果实。传说氏族中有一位名为士达的人发明创造了一种乐器"五弦瑟",用它来演奏音乐祈求降雨,驱除干旱。

朱襄氏之乐

四、伊耆（qí）氏之乐

伊耆氏部落也是远古的一个氏族部落。那时，人们已经开始重视农业生产，每年十二月，他们会举行盛大的祭祀万物的祭礼，即"蜡（zhà）祭"。在祭祀中，他们会唱到："土反其宅，水归其壑，昆虫毋作，草木归其泽。"歌词的意思是：大地啊，你不要震动；流水啊，你注入深谷；害虫啊，你不要蔓延；杂草野树啊，回到滋养你的积水洼地。他们希望不要有地震、水灾、虫害和杂草野树。

五、《云门》

《云门》又名《云门大卷》。相传黄帝做部落首领时，以云为图腾，因此有学者认为这是歌颂氏族图腾的乐舞，倡导天下和平仁爱。

六、《咸池》

《咸池》又名《大咸》。相传尧做部落首领时，以"咸池"为图腾。咸池是天上西宫的星名，尧时期的人们认为它主管五谷。人们在每年播种的季节举行乐舞活动，祈求新年五谷丰登。

七、《箫韶》

《箫韶》又名《大韶》，简称《韶》，是舜时期的乐舞。相传舜做部落的首领时，以燕子为图腾。乐舞是以排箫作为主要伴奏乐器。乐舞共有九段，不同的歌唱有九次，又称为"九歌"。在《尚书·益稷》中记载"箫韶九成，凤凰来仪"，意思是演唱到第九段时，连神鸟凤凰也从天上飞来享受。这首乐舞优美抒情，是原始社会时期高水平的乐舞。

八、《大夏》

禹建立了夏朝，标志着奴隶社会的形成。从这个时期开始，乐舞有了新的功能和思想内容，由歌颂图腾和大自然转向歌颂领袖和英雄。《大夏》是夏朝的乐舞，是歌颂大禹治水功绩的。这是一个场面盛大的群舞，表演者头戴皮帽，下身穿

白裙，光着脊梁，边唱边舞。《大夏》的主要伴奏乐器是籥。籥是远古时期的一种吹奏乐器，外形类似于现在的箫，但是吹法不同。籥无吹口，采用"斜吹"方式演奏。

九、《大濩》

《大濩》又名《濩》，是商朝著名的乐舞。它是为了歌颂商朝的首领商汤而创作的。商汤带领受压迫的人们打败了夏朝最后一个统治者夏桀，建立了商朝。

第三节 乐器

我国考古挖掘发现了大量的夏商时期的乐器实物。它们按制作材料大体可分为三类：用天然材料制作的乐器、陶制乐器和铜制乐器。

一、用天然材料制作的乐器

用天然材料制作的乐器品种较多，主要有骨制、木制、石制等乐器。

（一）贾湖骨笛

贾湖骨笛是一种吹管乐器，于1986年在河南省舞阳县贾湖遗址出土，距今有八九千年。在出土的40余支骨笛中，有些骨笛因在地下埋藏时间太久而破损到无法恢复，完整的或者可以大部分恢复原状的骨笛有11支。骨笛是用禽类的尺骨制作的。

贾湖骨笛被认为是世界上发现得最早并且保存较好的可以吹奏的乐器之一，有五孔、六孔、七孔、八孔等，能吹奏出完整的七声音阶以及一些变化音。在远古时期，舞阳县土地肥沃，以凤鸟为图腾的少皞（hào）氏生活在那里。传说始祖少皞挚即位时，有凤凰飞来。

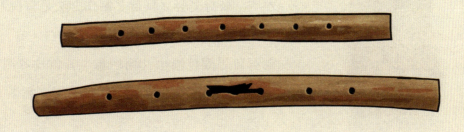

贾湖骨笛

（二）河姆渡骨哨

1973—1974 年，浙江省余姚市河姆渡遗址出土了大约 160 件骨哨，它们距今有六七千年。这些骨哨存在多种形制，有横吹的，也有竖吹的。它们是用鸟禽的中段肢骨制成的，中空，呈细长圆管状，吹奏时发出的声音很像鸟叫。骨哨可能是人们在狩猎时吹出声响来诱捕禽兽的工具。

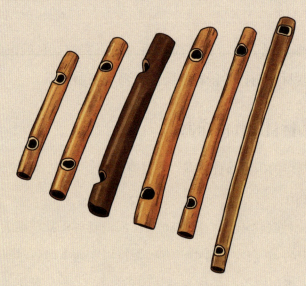

河姆渡骨哨

陶寺鼍鼓

（三）陶寺鼍（tuó）鼓

陶寺鼍鼓出土于山西省襄汾县陶寺遗址，木质，鼓身呈竖立桶形。制作方法是将树干挖空，外壁涂粉红或赭红色底，再用白、黄、黑、宝石蓝等颜色绘出几何图形、云雷纹等图案。陶寺鼍鼓十分精美，是当时重要的礼乐器。

（四）磬

磬是由石块打造而成，也称为石磬。磬一般被认为是受农具犁铧的启发而制成的。

1. 陶寺石磬

山西省襄汾县陶寺遗址出土的石磬是由青灰色石灰岩打造而成，磬体上方有可供悬挂的孔，可悬挂于磬架上，用磬锤可以敲击出悦耳的声音。石磬是当时重要的礼乐器。

陶寺石磬

2. 虎纹特磬

早期的磬制作工艺比较粗糙，更接近于劳动工具。到了商朝，磬的制作工艺日趋精致。河南省安阳市武官村商朝晚期墓址出土了一件由大理石制作的磬，工艺十分精美，磬体刻有虎纹，被称为虎纹特磬。

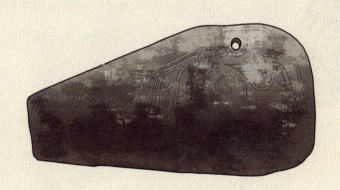

虎纹特磬

3. 编磬

一只磬只能发出一个音。商朝后来又出现了数件能够发出不同音高的磬,组合起来成为编磬。也可以说,成组的磬为编磬。1935年,河南省安阳市殷墟出土了编磬三具(三音组),这是当时宫廷乐舞所使用的乐器。

二、陶制乐器

(一)陶寺土鼓

陶寺土鼓出土于山西省襄汾县陶寺遗址,是用泥质灰陶制成的一种原始打击乐器。传说远古时期有些鼓槌是用草做成的。

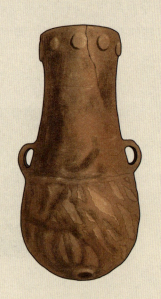

陶寺土鼓

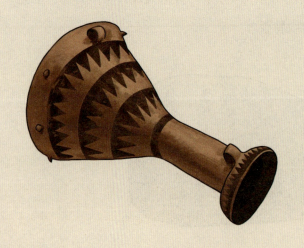

永登乐山坪彩陶鼓

(二)永登乐山坪彩陶鼓

永登乐山坪彩陶鼓出土于甘肃省兰州市永登乐山坪遗址。它是由泥质红陶制成的,有良好的发音条件。

永登乐山坪彩陶鼓的两端鼓面大小不同,筒腔可发出音色不同、音高也不同的声音。

（三）斗门镇陶钟

斗门镇陶钟于 1955 年在陕西省西安市斗门镇出土，由泥质灰陶制成，是一种筒体带把的陶质乐器。演奏者用一只手执钟把，另一只手拿棒或槌敲击钟体发声。陶钟在考古中极少被发现，它的造型十分接近商朝的青铜乐器铙，因此有人将其称为陶铙。

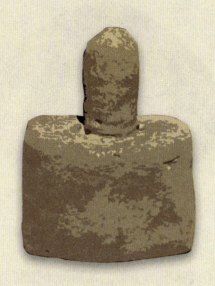

斗门镇陶钟

（四）庙底沟陶铃

庙底沟陶铃是 1956 年从河南省陕县庙底沟新石器时代遗址的仰韶文化堆积层中出土的。陶铃的铃体是用泥土烧制，铃舌为陶质或石质。

陶铃底端敞口，体内有铃舌，一摇动，就会响动。它是一种特殊音色的节奏型乐器，很可能是青铜乐器编钟的前身。

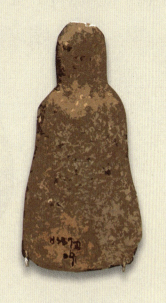

庙底沟陶铃

（五）陶响器

陶响器为陶制，中空，腔体内装有数枚小石子、陶丸或沙粒，用手摇，可发出沙沙的声响，类似于现在的沙锤。有人认为它是玩具或乐器，也有人认为它是祭祀等用途的器具。

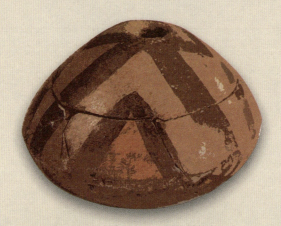

陶响器

（六）陶埙（xūn）

陶埙是中国特有的闭口吹奏的乐器，是用陶土烧制而成的。最早的埙只有一个吹孔，无音孔。后来古人觉得声音太单调了，就又挖了一个孔、两个孔。商朝的埙已经有了五个孔，可以吹出十二个音。

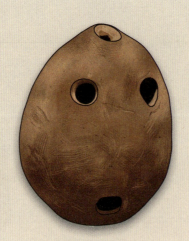

陶埙

（七）陶角

在原始社会，陶角是用来发出信号的一种工具，音量大。据说黄帝和蚩尤打仗时，黄帝让士兵吹奏这种陶角来为军队助威。后来人们也将它用于音乐活动中，陶角逐渐发展为现代的各种号。

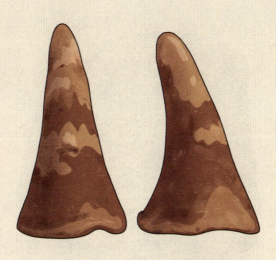

陶角

三、铜制乐器

商朝时期，青铜器的制作技术已经发展到很高的水平。乐器除了使用石器，也开始使用青铜器铸造。铜在自然界的储量非常丰富，并且加工方便。商朝早期就有用火炼制铜锡合金的青铜器的技术。古代青铜器绝大部分是采用范铸法制作的，也就是用陶或木等各种质料来制作模型，将熔化的金属液体注入形成青铜器。古人做出来的青铜器可不是我们现在所看到的青绿色，而是金灿灿的颜色。它们的颜色会变成现在这样，是因为被埋在土地深处，经过多年氧化的结果。

饕（tāo）餮（tiè）纹是常见的青铜器花纹之一，盛行于商朝，一般以动物的面目形象出现。

商朝早期的乐器是没有编组的，到了晚期，出现了编铙、编磬，这标志着打击乐器可以开始演奏旋律了。同时这也说明商朝能制作出演奏旋律的打击乐器，乐器的旋律性逐渐突出。

(一)铃

在迄今出土的铜制乐器中,夏朝只有铜铃,自商朝起才有铙、镛、钟。

1983年,山西省襄汾县陶寺遗址出土了一具迄今所知年代最早的铜铃。这个铜铃是用红铜铸成,器体的横断面接近于菱形,两端呈圆弧形。

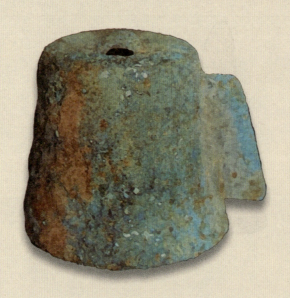

铜铃

(二)铙

铙是盛行于商末周初的打击乐器。大铙多出土于长江以南,湖南发现的大铙最多。铙有单独落地的大铙、用手拿着的小铙等。有学者认为,西周早中期开始流行的甬钟是受兽面纹大铙的影响而发展起来的。

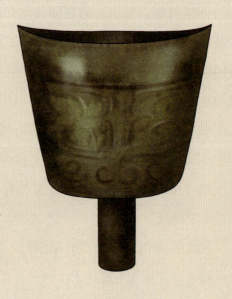

兽面纹大铙

商朝的铙既有单个演奏的铙,也有由数件铙组成的编铙。现今的河南省安阳市殷墟妇好墓出土了大量文物,其中有五个一组的编铙,这组编铙可以发出不同的音高。

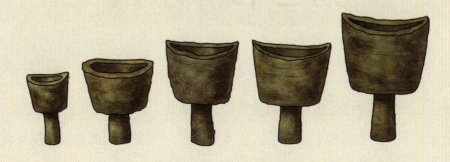

河南安阳殷墟编铙

(三)鼓

崇阳饕餮纹铜鼓出土于湖北省崇阳县,鼓通体有绿锈,纹饰清晰,器形完整,是青铜一次浑铸而成。鼓面是仿牛皮、椭圆形,鼓腔两端各有三周钉纹,鼓身以流而散的单层云雷纹间乳钉组成"眉目之间作雷纹而无鼻的饕餮纹",其特点与商朝中期二里岗的青铜器纹饰相符。

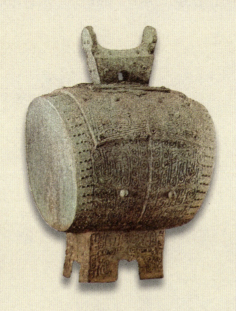

崇阳饕餮纹铜鼓

第四节 乐人

夔（kuí）是舜时期的乐官。有关夔的音乐活动，最早被记载于《尚书》。舜帝要求夔掌管乐舞，教导年轻人"为人正直而温和，气量宏大而庄重，刚强而不暴虐，简朴而不傲慢。"

夔所掌管的乐舞，至少有两个重要的功能——一个是教育，一个是祭祀。那个时候对乐器如何演奏已经有了要求。夔还曾提过"击石拊石"，说明那时候乐人已经意识到力度的强弱会导致声音有不同的变化。我们可以想象，夔的非凡音乐才能对原始时代的音乐水平产生了极大的影响。

夔被称作我国最早的音乐家，在他之前，有没有专长于音乐的人呢？

《吕氏春秋·古乐篇》中记载还有伶伦和质。相传，伶伦奉黄帝的命令，根据凤凰的鸣叫声定出12个音高不同的乐音。质是尧的乐官，据传能够模仿山林溪谷之音来作歌。

第二章
周秦时期

音符宝宝

我要跟着爸爸妈妈去西周和春秋战国时期啦！妈妈说这个时期出现了中国古代等级严格的礼乐制度和音乐教育机构，乐器更丰富了，还出现很多作曲家，有了更多的乐谱和舞蹈，还有很多新鲜的故事。你听说过高山流水遇知音吗？你知道屈原创作的《九歌》吗？快跟随我们一起出发吧！

低音谱号爸爸

周灭商后建立了我国第三个奴隶制王朝，称为西周。东周分为春秋和战国时期，这个时期诸子蜂起，百家争鸣。公元前221年，秦统一六国，建立了中国历史上第一个统一的、多民族的封建国家。秦始皇在统治期间修道路，建长城，统一文字，统一货币，统一度量衡等，把中国推向了大一统时代。

高音谱号妈妈

周秦时期是我国音乐发展历史上第一个高峰时期，周朝建立了我国最早的、较为完整的音乐机构和完整有效的教育制度。民间音乐迅速发展，大量的民歌被保存下来，乐器制作水平空前发展，种类众多，出现了我国最早的"八音分类法"，涌现出一大批演奏家和演唱家，乐律方面也获得了极大的发展，确立了"三分损益法"。

第一节　宫廷音乐

一、制礼作乐

为了维护天子的权威，巩固统治阶级的地位，周朝建立了严格的礼乐制度，这是当时的统治者想通过礼和乐的结合，明确上下级关系及责任。后来孔子把礼乐中的"乐"叫作"雅乐"。

西周的礼乐制度非常严格，按照王、诸侯、卿大夫、士，把贵族分为四个等级，每个等级所配备的礼乐规格都不相同。

乐队排列的规模按等级依次分为：天子的乐队和乐器是东西南北四面排列；诸侯的乐队和乐器是三面排列；卿与大夫的乐队和乐器是两面排列；士的乐队和乐器是一面排列。

乐舞舞队也按等级严格规定，天子的舞队是64人，其他贵族的舞队人数依等级减少，并严格规定人数。

二、周朝的乐官和音乐教育

西周创立了礼乐制度以及完善的教育制度，教授贵族子弟学习礼乐。学习的目的并不是让贵族子弟演奏音乐，而是学习"礼乐治国"。

周朝设置了大司乐这个职务，负责"国子"的教育，教授贵族子弟学习"乐德、乐语、乐舞"。他们通过学习提高道德境界、语言文字能力和艺术素养，从而成为统治阶级的合格接班人。

三、礼崩乐坏

春秋时期，周王室的统治松动，诸侯争霸的局面出现。原本作为统治秩序符号的礼乐系统，也伴随着周王室的衰落而崩坏。那时，一些民间艺术家对民间朴素的歌舞进行艺术加工，提高其艺术性和观赏性，以满足权贵的欣赏需求，从而换取经济利益。这类艺术以郑国和卫国的最有代表性，被称为"郑声""郑卫之音"。许多贵族直言喜爱"郑卫之音"而不喜欢雅乐，因为郑卫之音的娱乐功能大大强于雅乐。

四、宫廷乐舞

（一）六代乐舞

六代乐舞简称"六乐"，是从黄帝开始流传下来的带有史诗性的乐舞。

1. 黄帝时期的《云门》

云是黄帝时期的图腾。《云门》是一部歌颂黄帝功绩的作品，同时也有表现自然法则、倡导和平仁爱、祭祀祖先的内容。

2. 尧时期的《咸池》

咸池是天上的星宿名。《咸池》主要表达人们对五谷丰登的美好祈愿。

3. 舜时期的《箫韶》

《箫韶》优美抒情，被认为是原始社会高水平的乐舞。

4. 夏朝的《大夏》

《大夏》是一部歌颂大禹治水功绩的作品。

5. 商朝的乐舞《大濩》

《大濩》是一部歌颂商汤的作品。

6. 周朝的乐舞《大武》

《大武》是表现武王伐纣之武功的乐舞。

（二）颂乐

颂乐是天子举行重大典礼时的乐舞，如祭祖、大射、视学、两国君主会晤等。《诗经》里保存了《商颂》《周颂》《鲁颂》。颂乐有乐章形式、乐歌形式、纯器乐形式。

（三）雅乐

雅乐是中国古代宫廷里祭祀天地、神灵、祖先等典礼中所演奏的音乐和表演的乐舞，有大雅和小雅之分。大雅的内容和适用场合与颂乐相似，小雅比较接近于民歌，有演奏、演唱等形式，主要用于大射礼、燕礼及乡饮酒礼等仪式中。

（四）四夷之乐

四夷是周朝对边疆各族的称呼。四夷之乐是其他部落的音乐，以吹奏管乐和唱歌为主，用于祭祀与宴飨。四夷之乐在当时不被重视，是由低级别乐官负责教授。

（五）小舞

小舞是相对于六代乐舞等大型乐舞而言的，它和六代乐舞都是贵族子弟需要着重学习的。负责教授六代乐舞和小舞的乐官都是最高级别的乐官。

第二节　民间音乐

一、《诗经》

《诗经》是我国最早的歌辞总集，也是周朝诗歌的代表和集中体现，它的内容广泛丰富，有情感、劳动生活、民俗、童话等。它是由周朝的乐官负责采集编辑，后由孔子整理，把诗歌进行配乐演唱。《诗经》分为"风""雅""颂"三部分，是按音乐的类型分类。它收集了从周朝初期到春秋时期约500年间的305首歌辞和小雅里的6篇无歌辞的器乐曲"笙诗"。《风》收录的大部分是北方民间歌谣。《雅》分为《大雅》和《小雅》，是宫廷各种典礼和宴会所演唱的歌曲，主要由贵族文人创作，用笙、管、瑟伴奏。《颂》是宫廷用于祭祀演唱的赞美歌曲，用管、瑟、琴等伴奏。

郑风·子衿

青青子衿，悠悠我心。纵我不往，子宁不嗣音？

青青子佩，悠悠我思。纵我不往，子宁不来？

挑兮达兮，在城阙兮。一日不见，如三月兮！

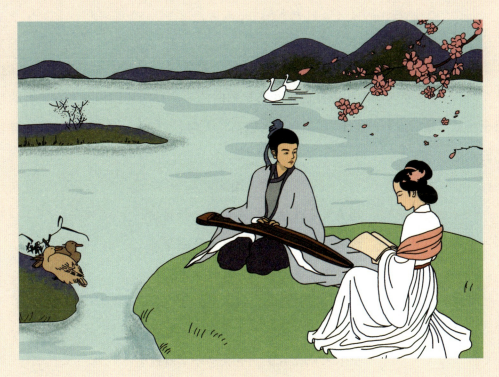

《关雎》

二、南音

在古代，中国的东、南、西、北方都有被认为是最早出现的"初歌"。南方地区的歌曲叫作"南音"。据《吕氏春秋》记载，大禹治水时，经过家门而不入，他的妻子唱了一首《候人歌》。被称为"南音之始"的《候人歌》是中国有史可查的第一首恋歌。

南音留存下来的作品不多，著名的南音作品有《越人歌》《孺子歌》《徐人歌》《接舆歌》等，歌词中的"兮"是楚歌特有的语气词。

越人歌（节选）

今日何夕兮，搴舟中流。今日何夕兮，得与王子同舟。

孺子歌（节选）

沧浪之水清兮，可以濯我缨。

三、《楚辞》

《楚辞》是最早的浪漫主义诗歌总集。《九歌》是《楚辞》中最有代表性的，共11篇。这是爱国诗人屈原模仿民间祭祀歌曲的曲调和唱词创作的，主要讲的是祭祀场景，歌颂战死的将士。《楚辞》还包括《天问》《九章》《招魂》《离骚》等著名的乐作。

九歌·国殇

操吴戈兮被犀甲，车错毂兮短兵接。
旌蔽日兮敌若云，矢交坠兮士争先。
凌余阵兮躐余行，左骖殪兮右刃伤。
霾两轮兮絷四马，援玉枹兮击鸣鼓。
天时坠兮威灵怒，严杀尽兮弃原野。
出不入兮往不反，平原忽兮路超远。
带长剑兮挟秦弓，首身离兮心不惩。
诚既勇兮又以武，终刚强兮不可凌。
身既死兮神以灵，子魂魄兮为鬼雄。

离骚（节选）

吾令羲和弭节兮，望崦嵫而勿迫。
路漫漫其修远兮，吾将上下而求索。
饮余马于咸池兮，总余辔乎扶桑。
折若木以拂日兮，聊逍遥以相羊。
前望舒使先驱兮，后飞廉使奔属。
鸾皇为余先戒兮，雷师告余以未具。

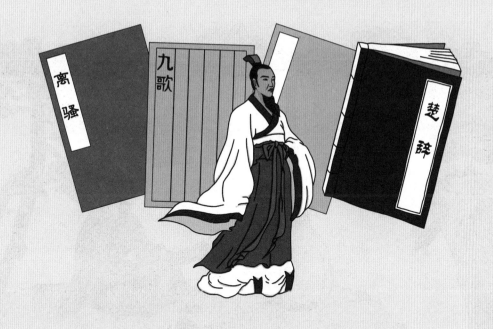

屈原

四、《高山》和《流水》

《高山》和《流水》都是古琴曲。现在人们常说的"高山流水遇知音"是一个以古琴音乐为背景的故事，讲述的是俞伯牙和钟子期之间纯洁的友谊。现在，我们用"知音"一词来比喻能够互相理解的知己。

俞伯牙是春秋时期晋国的大臣，他会作曲，琴技也高超，当时被称为"琴仙"。传说俞伯牙出使楚国，在路途中俞伯牙抚琴弹奏，一位叫钟子期的樵夫在砍柴回来的路上，被俞伯牙的琴声吸引，二人相识。俞伯牙善于弹琴，钟子期善于倾听，俞伯牙弹琴心中所想高山，钟子期听后说，"巍峨如泰山啊！"俞伯牙弹琴心中所想流水，钟子期听后说："洋洋洒洒如江河之水。"俞伯牙视钟子期为知音，他们相约一年后再会。一年后，俞伯牙来到当年与钟子期相遇的地方，钟子期却没有如约而至，俞伯牙四处寻找才知道钟子期已经不幸病逝。临终前钟子期嘱托人将他的遗体葬在一年前和俞伯牙抚琴听琴的地方，俞伯牙悲痛欲绝。钟子期是唯一能够听懂他音乐的人，俞伯牙在钟子期坟前弹完一首怀念和悲伤之曲后将心爱的琴摔碎。知音已去，碎琴断弦。

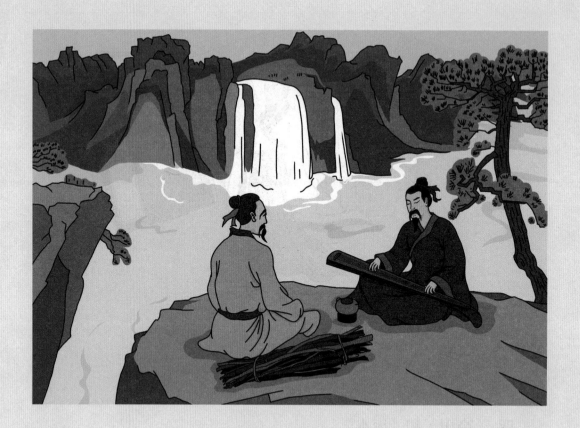

俞伯牙和钟子期

第三节 音乐理论

一、五声音阶

随着西周音乐的逐渐繁荣，周人在不断的实践中提出了新的乐律理论，逐步确立了五声音阶宫、商、角、徵、羽，归纳出了三分损益法和三分损益律。

二、音乐美学思想

春秋时期，诸子百家对音乐有各种不同的见解，最有代表性的是儒家、墨家、道家。

（一）儒家——孔子

儒家的音乐审美思想为内容善、形式美，代表人物为孔子。孔子是著名的教育家、政治家、音乐家。

孔子学琴非常刻苦认真，是我们学习的榜样。孔子还会击磬、唱歌，是一位既有演奏技术，又有美学深度和高度的大艺术家。

（二）墨家——墨子

墨子是思想家、教育家、军事家、科学家。他对孔子的音乐思想进行抨击，反对王公贵族的奢侈享乐，甚至认为应禁止一切音乐。我们现在看来这样过于偏激，但是在

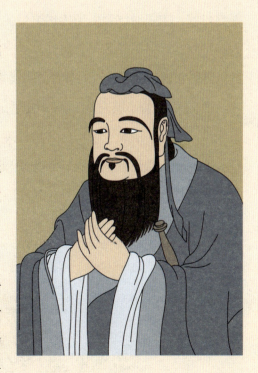

孔子

当时我们或许可以理解墨子一颗"忧国忧民"的爱国之心。那时候国力不强盛，内忧外患，人民贫困，并没有兴乐的条件。墨子的主张针对的也是享乐的统治阶级。

（三）道家——老子和庄子

道家思想以老子和庄子为代表。老子是著名的哲学家，他没有专门的音乐论述，他的音乐主张都是在讲"道"的过程中表达出来的。庄子崇尚自然，反对一切人为的加工。二人的"无为无欲，至乐无乐"是一种超脱的思想，强调探求音乐的意境，重视内心的感受。

三、音乐家代表

春秋战国时期，各诸侯国拥有很多乐工和舞伎，在这些人中涌现出一批著名的音乐家。这些音乐家的名字前往往冠有"师"的称呼，如师旷、师乙、师襄，"师"表示有较高的级别和受尊敬的地位。

师旷是春秋时期晋国的宫廷乐师，他虽然双目失明，但是非常擅长弹琴、辨音。作为地位相当于近臣的乐师之长，师旷不仅在音乐上有很深的造诣，还善于进谏，倡导仁政，主张通过音乐来传达德行。这个时期的盲人音乐家较多，可能是因为盲人看不到，需要用耳朵去分辨外界的声音，在听觉上就会比一般人敏锐。对于学习音乐的人来说，拥有敏锐的辨音能力是非常重要的。

学习音乐的小朋友都知道，音基的教材里包含了乐理和视唱练耳。乐理就是五线谱、谱号、谱表、音符、节拍等理论知识，视唱就是要唱准音的高度，练耳就是能准确地听和记录下来所有的音或和弦、节奏、旋律。对于专业学习音乐的学生来说，这是一门非常重要的专业基础课。

第四节 乐器

周朝是中国乃至世界音乐史上最早产生乐器分类法的朝代。周人根据制作材料的不同将乐器分为八类,称为"八音":金、石、土、革、丝、木、匏、竹。

一、金类乐器

金为八音之首,是用金属制作的乐器,已出土的古代金类乐器有钟、钲、铎、铙、镈、镛等。

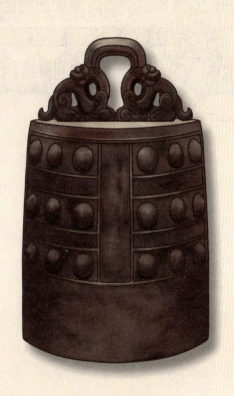

四川三星虎纹钲　　　　　　春秋蟠虺纹镈

曾侯乙编钟是一件非常著名的出土文物。1978年湖北省随县发现了战国时期的曾侯乙墓，曾侯乙是周朝的一个诸侯王。虽然史料并没有关于他的记载，但是从出土的文物可以看出，他是一位擅于作战的军事家，也特别热衷于音乐。在曾侯乙墓的文物中发现了大量做工精湛的乐器，总共120多件。

曾侯乙编钟在同类出土乐器中是规模最大、音域最宽、音律较准、保存较好的乐器，也是中国最早具有半音音阶关系的完整的特大型定调乐器。这些钟不是一套，是不同批次制造的，除了几件散钟外，共有4套可以演奏的钟，分别安放在不同的行宫使用。它的存在，说明早在2400多年前，中国编钟音乐文化就有了惊人的成就，中国先秦礼乐文明和青铜器铸造技术达到了很高的水平。

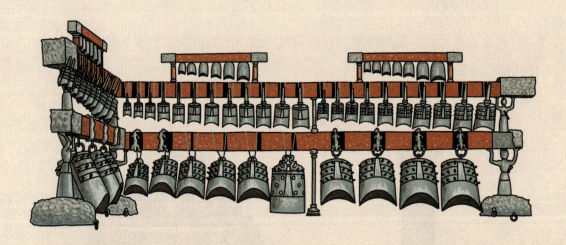

曾侯乙编钟

二、石类乐器

石类的代表乐器——磬，是古代的打击乐器，质料主要是石灰石，其次是青石和玉石，有离磬、玉磬、鸣球等名称。磬在历代的形制多有不同，大小厚薄各异。磬架，以曾侯乙编磬为例，用铜铸成，呈单面双层结构，横梁为圆管状，立柱和底座为怪兽状，龙头、鹤颈、鸟身、鳖足。磬造型奇特，制作精美而牢固，分上下两层悬挂。成组的磬被称为"编磬"，声音铿锵明亮，多用于乐舞活动和雅乐中。

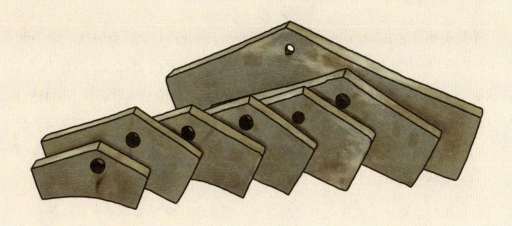

山东章丘女郎山编磬

三、土类乐器

土类乐器是陶制乐器,有埙、缶、陶笛、陶鼓等。陶制的埙是古代就流行的乐器之一,属于吹奏鸣响乐器,圆形或椭圆形,也称"陶埙"。

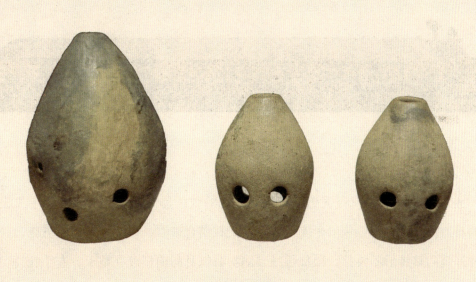

琉璃阁陶埙

四、革类乐器

革类乐器是指用动物皮革制成发音膜面的一类乐器，主要有建鼓、鼗（táo）、鼙（pí）等。作为节奏乐器的鼓，是原始社会最早产生的乐器之一，被称为"八音之领袖"。在原始社会，氏族部落通过击鼓来传递某种信号或者震慑、驱赶野兽。那时的鼓框大多为陶制或木制，鼓膜是由动物皮制成，因此很难保存下来。

五、丝类乐器

丝类乐器是用丝线制作成发音琴弦的一类乐器，主要有琴、瑟、筑等。中国是世界上最早养蚕造丝的国家，丝类乐器也是中国最具代表性的传统乐器，主要分为弹弦和拉弦两类。弹弦类有琴、瑟、筝。

瑟是我国最早的弹弦乐器之一，起源十分久远，在出土的弦乐器中所占比重最大。瑟是用整块木料制成，最早的瑟有五十根弦，故又称"五十弦"。曾侯乙墓共出土瑟12具，25弦，通体髹漆彩绘，色彩艳丽。《诗经》中常出现"琴瑟和鸣"的诗句，如"琴瑟友之""鼓瑟鼓琴"，后人以二者演奏时的和谐之声来比喻夫妻感情的融洽。

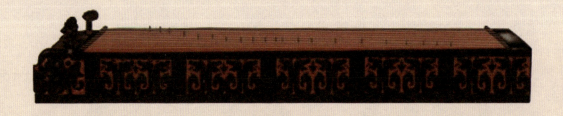

曹家岗瑟

筑曾经是一件具有很强感染力的、古老的弦乐器，后来在历史长河中失去发展的动力而逐渐失传。从出土实物和文献记载结合来看，早期的筑身有五弦，一弦一柱。筑的整体形制狭长，项部很细，演奏时筑身向前斜放在地上，左手托持，筑尾着地，右手握细竹棒擦弦。冯洁轩先生对中国弓弦乐器的源流演变及发展进行了深入研究，他认为筑是我国最早出现的拉弦乐器。

第二章 周秦时期

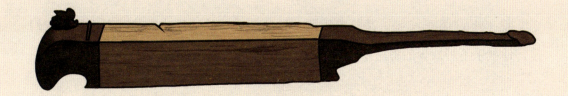

筑

　　古琴又称瑶琴、玉琴、七弦琴，是中国传统的拨弦乐器，有 3000 多年的历史。古琴音域宽广，音色深沉，余音悠远。古琴的三种音包括散音、泛音和按音，都非常安静。散音松沉而旷远，让人起远古之思；泛音则如天籁，有一种清冷入仙之感；按音则非常丰富，手指下吟猱余韵、细微悠长，时如人语，可以对话，时如人心之绪，缥缈多变。泛音像天，按音如人，散音则同大地，被称为天地人三籁。古琴一器具三籁，可以状人情之思，也可以达天地宇宙之理。古琴从外形、声音再到演奏者的心境，无不体现着中国传统的哲学思想，是中国传统文化的集大成者，历久弥新。

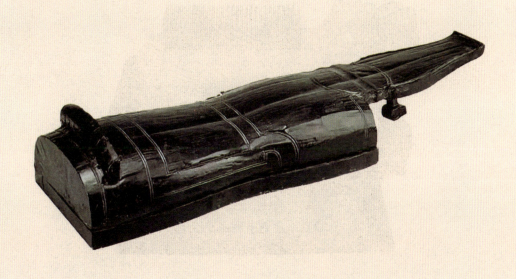

古琴

六、木类乐器

柷（zhù）和敔（yǔ）是打击乐器。这两个乐器的地位非常特殊和重要。它们是宫廷雅乐不可缺少的打击乐器。

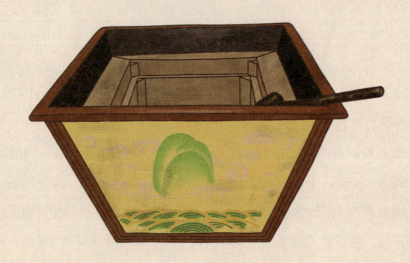

柷

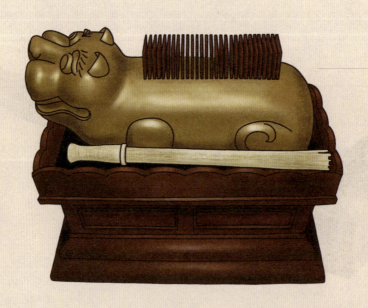

敔

七、匏（páo）类乐器

匏类乐器是指用葫芦或木瓢制成吹奏体和共鸣体的乐器，主要有簧、笙、竽等。作为中国最早的可以吹奏和声的古老乐器，笙的历史可以追溯到3000多年前。据说春秋战国时期笙已经非常流行，它与竽并存，在当时不但是为声乐伴奏的主要乐器，而且可以合奏和独奏。"滥竽充数"的故事提到过这种乐器。1978年，湖北省随县曾侯乙墓出土了几支2400多年前的笙，这是中国目前发现的最早的笙。

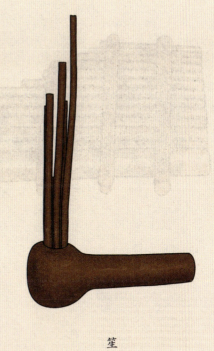

笙

八、竹类乐器

竹类乐器是用竹料制作吹管的一类乐器，如笛、篪（chí）、箫等，其中箫指排箫。

排箫是世界上古老的乐器之一，它是把竹管按长短顺序排成一列，用绳子、竹篾片编起来吹奏。我国古代排箫的称谓有很多，有"比竹""凤翼""籁"等别称，但不叫"排箫"，只称为"箫"。排箫的箫管作参差状，因此也有"参差"之名。

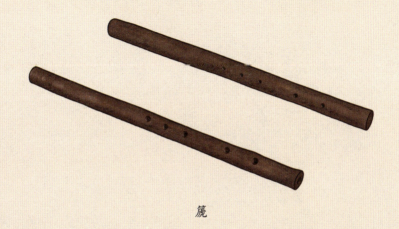

篪

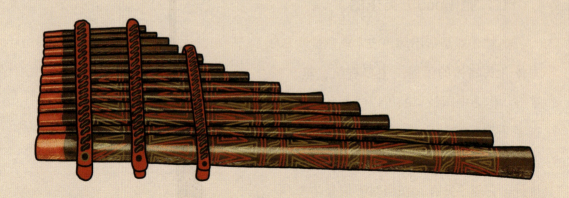

排箫

第三章
汉、魏晋、南北朝时期

第一节 汉乐府

一、乐府的建立与发展

秦朝建立了管理音乐的机构,被称为乐府,这是为了满足宫廷中各种用乐仪式及娱乐的需要。乐府收集民间音乐,并对它们进行创作改编。秦朝统治时间非常短暂,仅仅十几年就被汉朝所取代,但是乐府的名称和功能却承袭了下来。乐府在汉武帝时期真正发展和兴盛起来。

汉武帝时期,董仲舒提出"罢黜百家,独尊儒术"的观点,结束了之前百家争鸣的局面。儒家倡导"礼乐治世",强调了音乐的教化作用,音乐不仅是一门艺术,也是儒生必不可少的功课。在这样的思想环境下,乐府的重要性不言而喻。

汉乐府是汉朝文化的缩影。随着西汉张骞出使西域,开拓丝绸之路,促进东西方的交流,中国音乐打破了原来相对封闭的状态,融入了外来音乐元素。乐府的工作不但繁荣了宫廷音乐,而且对后代采集和保存民间音乐起到了重要作用,因此乐府在中国古代音乐发展史上占有重要的地位。

二、协律都尉李延年

李延年是汉武帝时期一位卓越的音乐家。他被任命为乐府的协律都尉,对汉朝的民间音乐和歌舞的发展有重要的贡献。在他的领导下乐府非常重视民间音乐的传承与收集。据说李延年"性知音,善歌舞",在唱歌、舞蹈、作曲方面都非常出色,收集并改编了许多外来音乐。他根据张骞从西域带回的胡曲《摩诃兜勒》改编成28首用于武乐的"横吹曲"。

三、乐府歌曲

由于汉朝当时没有记谱法，随着时间的流逝，汉朝乐府歌曲的曲调渐渐丢失了，就成了无歌之诗。乐府歌曲有很多类，一是在祭祀大典和举行宴会时表演的，音乐风格典雅，属于雅乐；二是以打击乐器和吹奏乐器为主，配以演唱的鼓吹乐，鼓吹乐后来也用于军乐；三是横吹曲，其特点是在马上演奏，以鼓和角为主要乐器，也用于军乐。

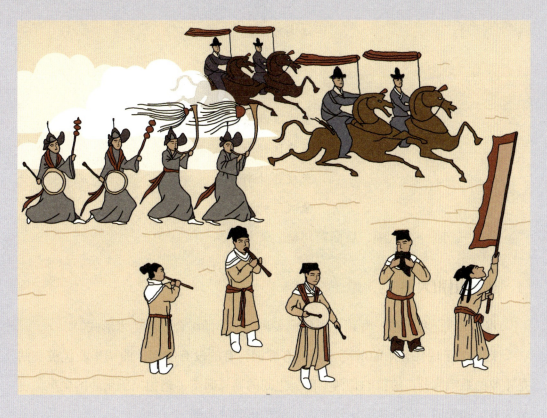

鼓吹乐

四、相和歌

相和歌是汉乐府音乐中重要的部分,是由徒歌(即没有伴奏的清唱)发展而来,后经过乐府整理并配以伴奏,成为"丝竹更相和,执节者歌"的"相和歌"。"执节"的"节"是一种拿在手里敲击的节奏乐器。

相和歌的伴奏乐队是由七种乐器组成:笙、笛、节鼓、瑟、琴、琵琶筝。它的歌曲素材大多来自民间。

江　南

江南可采莲,

莲叶何田田。

鱼戏莲叶间。

鱼戏莲叶东,

鱼戏莲叶西,

鱼戏莲叶南,

鱼戏莲叶北。

前面三句是一个人唱,后面四句是三个人和。

五、相和大曲

相和大曲是集歌唱、舞蹈、器乐、表演为一体的综合表演艺术形式。

艳相当于现代音乐的前奏,有的有歌词,有的没有歌词,曲调华丽优美。曲是主要的歌唱部分;解指的是两"曲"之间的器乐间奏;趋相当于乐曲的尾声,也分为有词和无词,音乐速度比较急促;乱是乐曲的高潮。

相和大曲代表作有《陌上桑》,又名《艳歌罗敷行》。它是汉乐府民歌的名篇,讲述了美丽的采桑女秦罗敷拒绝一位好色使君的故事。

陌上桑

艳（引子）

一曲　日出东南隅，照我秦氏楼。秦氏有好女，自名为罗敷。罗敷喜蚕桑，采桑城南隅。青丝为笼系，桂枝为笼钩。头上倭堕髻，耳中明月珠。缃绮为下裙，紫绮为上襦。行者见罗敷，下担捋髭须。少年见罗敷，脱帽著帩头。耕者忘其犁，锄者忘其锄。来归相怨怒，但坐观罗敷。

一解（每段歌词唱完的间奏）

二曲　使君从南来，五马立踟蹰。使君遣吏往，问是谁家姝？秦氏有好女，自名为罗敷。罗敷年几何？二十尚不足，十五颇有余。使君谢罗敷，宁可共载不？罗敷前致辞，使君一何愚！使君自有妇，罗敷自有夫。

二解（乐器伴奏）

三曲　东方千余骑，夫婿居上头。何用识夫婿？白马从骊驹，青丝系马尾，黄金络马头。腰中鹿卢剑，可值千万余。十五府小吏，二十朝大夫，三十侍中郎，四十专城居。为人洁白皙，鬑鬑颇有须。盈盈公府步，冉冉府中趋。坐中数千人，皆言夫婿殊。

三解（器乐伴奏下的舞蹈部分）

趋（尾声）

从歌词内容判断，全曲包含了独唱、对唱、帮腔等多种形式，是"歌声相和、器乐与歌唱相和"的典型模式。乐曲为多段体，"一曲"为20句，"二曲"为15句，"三曲"为18句，旋律不尽相同。

六、清商乐

清商乐也称清乐。三国时期，以曹操父子为代表的建安诗人特别喜爱清商三调，他们写了很多歌词，并设立了清乐署，对清商乐的发展起了重要的作用。

曹操是古代的政治家，他不但有政治、军事上的雄才大略，而且能诗善乐。他写的《观沧海》出自相和歌中"瑟调曲"的《步出夏门行》的第一章。

观沧海

东临碣石，以观沧海。水何澹澹，山岛竦峙。树木丛生，百草丰茂。秋风萧瑟，洪波涌起。日月之行，若出其中；星汉灿烂，若出其里。幸甚至哉，歌以咏志。

清商乐是从前文所说的相和歌发展而来。它和相和歌的区别是，相和歌是从北方民族音乐发展而来，而清商乐是南北方汉族音乐的融合，更主要是南方的汉族音乐，包括中原旧曲、江南吴歌、荆楚西声。

吴歌是江苏民歌，代表作有《子夜歌》《华山畿》，音乐抒情、婉转，所表达的内容以爱情为主。伴奏乐器有箜篌、琵琶、笙或筝，有时只用筝。

西声也称西曲，是湖北民歌，代表作有《乌夜啼》《莫愁乐》。音乐所表达的是思乡之情。伴奏乐器有筝和铃鼓，演唱者不演奏乐器。

吴歌和西声多是五言四句，曲调婉转动听。

七、器乐曲

在器乐曲方面，琴曲《梅花三弄》是流传至今的名曲。提到《梅花三弄》，就不得不提到一位东晋名士——桓伊。桓伊不仅是东晋将领、名士，也是一位音乐家。《神奇秘谱》记载，桓伊与王徽之相互听闻过对方名字但并不认识。一日在途中偶遇，双方倾下车盖，下车共同谈论。王徽之说："听说您善于吹笛？"于是桓伊拿出笛子吹奏《梅花三弄》之调。后人用琴来改编此曲，成为琴曲《梅花三弄》。

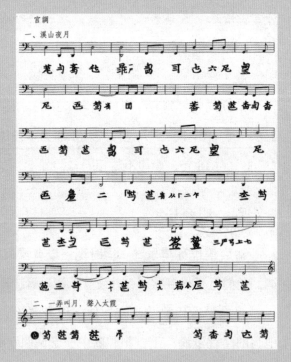

《梅花三弄》（节选）

《梅花三弄》曲谱节选

第二节　民间音乐和歌舞

一、汉朝民间舞蹈

谈到汉朝的舞蹈,最著名的一位舞者是汉成帝刘骜的第二任皇后——赵飞燕。宋朝秦醇所撰写的《赵飞燕别传》中曾写道:"赵后腰骨纤细,善踽步而行,若人手持花枝,颤颤然,他人莫可学也。"她不仅身姿窈窕,舞步还仿若人们手中拈花。赵飞燕自创的"掌中舞"更是盛名一时。"掌中舞"飘逸轻盈,好像能在人的掌中翩翩起舞。这样的舞蹈该是怎样的美妙绝伦呢?

在汉朝的民间,也有多种特色的民间舞蹈。

巴渝舞:西南少数民族的一种集体舞。公元前206年汉王刘邦在战争中得到夷人的帮助,夷人很勇敢,他们当了前锋,多次获得胜利的战果。汉王看过他们的舞,把它和武王伐纣的战争故事联系起来,命令汉族的乐人学习。

公莫舞:古舞名,后来也称为巾舞。

铎舞:用铎作为导具的一种舞。铎是一种乐器,用铜制成,外形像钟,上面有纽或柄,里面用绳系着一块木质或铜质的舌。乐师用手执纽或柄,摇动发声。

槃舞:将鼓平放在地上,一人或几人在鼓上和鼓的周围跳舞,乐队和歌者伴随着唱奏。

汉朝舞蹈俑

二、文人音乐

（一）琴与笛

1.《胡笳十八拍》

《胡笳十八拍》一般被认为是汉朝的琴歌。此曲讲述了一代才女蔡文姬传奇、不幸的遭遇。蔡文姬的父亲蔡邕是一代名臣，因得罪重臣而被流放。蔡文姬从小便有着与众不同的才华和思想，但因父亲被迫害，她这个名门闺秀开始了颠沛流离的逃亡生活。她在逃亡中被匈奴人抓走，匈奴左贤王发现了超凡脱俗的蔡文姬，于是她成为左贤王的王后，并生育了两个孩子。她虽然可以过着富贵的生活，但还是很思念自己的家乡，经常吹奏胡笳来表达自己的思乡之情。后来她被父亲的老朋友曹操用重金赎回家乡，她却不得不与孩子们骨肉分离。文姬归汉，百感交集的情绪在琴曲中体现得淋漓尽致。

《胡笳十八拍》

2.《广陵散》

琴曲《广陵散》又名《广陵止息》,作者不详。这首琴曲讲述的故事发生在战国时期,有一个名叫聂政的人,他的父亲为韩王铸剑,因为没有按时把剑铸造出来,韩王盛怒之下杀了聂政的父亲,这让聂政非常悲痛。为了替父报仇,他苦练琴技十年,终于让韩王注意到自己,从而被召进宫。在演奏中聂政突然抽出藏在身上的刀,成功刺杀韩王,之后自杀而亡。

据说还有一首琴曲《聂政刺韩王》与这个故事相关。

这个时期的音乐、绘画、文学等是贵族子女们的必修功课,他们通过这些方式表达自己的情感,用更多精神作品寻找世外桃源。

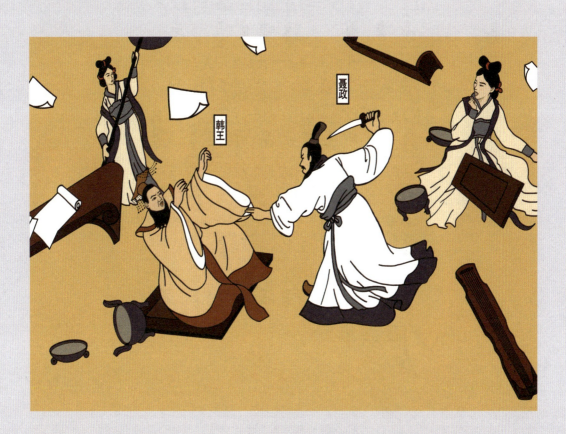

《聂政刺韩王》

3.《碣石调·幽兰》

《碣石调·幽兰》是现存于世界上的最古老的乐谱。

《碣石调·幽兰》是以"碣石调"这个曲调形式，以"幽兰"为主题创作而成，用的是原始的古琴谱——文字谱。文字谱是指用文字记录左右手弹奏的音位、手法的一种乐谱。文字谱的记谱方法很不简洁，但用熟了以后，也能准确地弹出曲调。

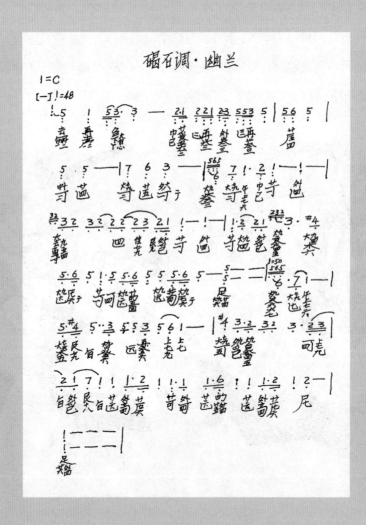

《碣石调·幽兰》曲谱示意图

（二）文人名士

魏末时期有七位著名人士——阮籍、嵇康、山涛、向秀、王戎、刘伶、阮咸，他们性格不同，但有共同的爱好，都喜欢写诗，喜欢音乐，喜欢喝酒。他们经常在竹林中聚会、吟诗、弹曲，史称"竹林七贤"。我们今天就讲讲竹林七贤中音乐造诣最高的两位：阮籍和嵇康。

阮籍是三国时期著名的音乐家、文学家，他的父亲是建安七子之一阮瑀。

有一个关于阮籍骑驴上任的故事很有趣。司马昭派阮籍出任东平太守，阮籍骑着一头驴去了东平。他到了以后就把官衙里重重叠叠的墙拆了，改成开放的办公室，这样官员们就不能躲在自己的屋子里偷懒，彼此互相监督。他又精简了法令，使得官风大为改善，办公效率大大提高。

阮籍创作了很多古琴作品，其中《酒狂》很有特点，采用三拍子的节奏，这样的节拍在古琴音乐中是罕见的。这首乐曲思想深刻，手法简练，是中国古代音乐中的珍品。

嵇康是阮籍的好朋友，他是曹操的曾孙女婿。他是著名的古琴家、文学家、思想家。他有两部著名的音乐著作，一是《琴赋》，主要内容是赞美音乐和歌颂音乐；二是《声无哀乐论》，这是在1700多年前具有极高价值的关于音乐美学思想的著作。他认为"音声"是无常的，由"音声"构成的音乐没有承载情感的功能，因而与哀乐没有关系。

《广陵散》这首琴曲非常长，演奏起来非常难，在当时只有嵇康一个人能完整演奏。后来嵇康因受牵连被迫害，在刑场上，他最后演奏了一次广陵散，成为绝响。幸运的是，这首乐曲得到了后人的传扬。

阮咸擅长演奏琵琶，由于这个原因，后人就把这种琵琶叫做"阮咸"，简称"阮"。这是中国的传统乐器中唯一一种用人名命名的乐器。阮可以独奏也可以合奏，是相和歌的伴奏乐器。

阮

嵇康

三、百戏

百戏是指有歌舞形式的杂技表演，与音乐有密切的关系。它始于秦朝，发展于汉朝，在魏晋南北朝时期仍然盛行。它是民间文艺、杂耍、武术、歌舞等娱乐表演节目的总称，包括角觝、杂技、魔术、歌舞等多种艺术表演形式。

百戏大多有音乐歌唱或乐器伴奏。在唐朝，百戏发展到了繁荣的顶峰，它对中国戏曲音乐的产生和发展有着重要的影响。

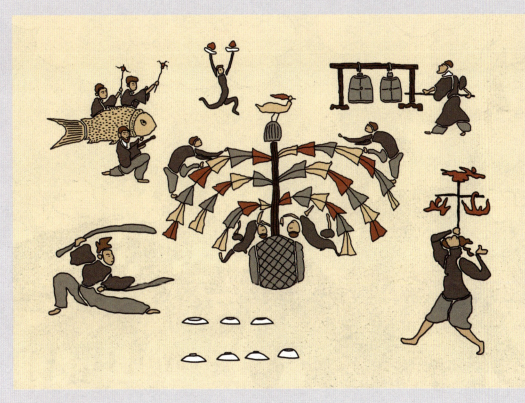

百戏图

(一) 大面

大面又称代面,是戴面具表演的歌舞。

据《旧唐书·音乐志》记载:"大面出于北齐,北齐兰陵王长恭,才武而面美,常着假面以对敌。尝击周师金墉城下,勇冠三军,齐人壮之,为此舞以效其指麾击刺之容,谓之《兰陵王入阵曲》。"

大面

（二）歌舞戏作品

《踏谣娘》是古代的一部讽刺喜剧，表演形式为且步且歌，载歌载舞，有男扮女装，小丑扮相，一唱众和的帮腔。这是一出具有代表性的歌舞戏，也体现了我国传统戏曲的表演手段。

四、西域音乐

汉朝丝绸之路的开通，促进了与外来民族的商业和文化交流。

据说南北朝时，北齐后主高纬在皇宫内召见胡琵琶演奏家曹妙达，听其演奏，后主高纬沉醉在曹妙达的演奏中。忽然他从龙塌上拍手起身，说道："弹得好！孤要封你为王！"曹妙达赶紧趴在地上谢恩，四座群臣皆惊。

曹妙达是谁呢？他是以弹龟（qiū）兹（cí）琵琶著称的曹婆罗门的传人。曹婆罗门是最早进入宫廷的胡琵琶乐手。

南北朝后期的西凉乐是龟兹乐传入中原后与汉魏旧乐融合产生的新乐种，对后来隋唐五代的音乐有着深远的影响。伴奏乐器有汉族传统乐器和西域外来乐器，包括曲项琵琶、五弦琵琶、筚篥、腰鼓和铜鼓等。

五、乐器

（一）管吹乐器

1. 排箫

汉吹排箫俑

2. 笛

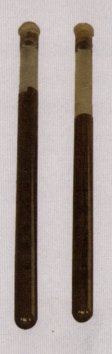

竹笛

3. 羌笛

汉代称羌笛为"篴（dí）"。

羌笛

4. 箛

箛最早是用芦叶卷起来吹奏，叫芦箛，后来是用芦苇制成哨，装在一个没有开凿出按孔的管子上吹奏，现今已没有这个乐器。

5. 角

汉代的角是人工制成的，不像最早是用动物的角。箛和角都和牧业生活相关，先是在少数民族中使用，后传至全国。

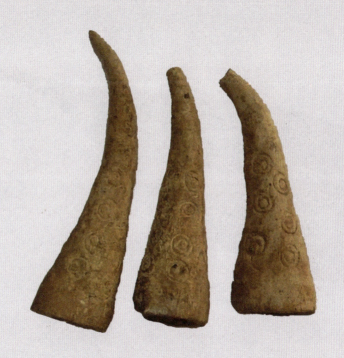

汉朝原始瓷角件

（二）弹拨乐器

1. 琵琶

古代的琵琶和现代的琵琶含义不完全相同，古代的琵琶不是指一件乐器，而是很多种抱弹乐器的合称。例如前面说的阮咸，原来也叫琵琶。

古代的琵和琶是弹弦乐器的两种弹奏手法，琵是右手向前弹，琶是右手向后弹。

曲项琵琶有一个拨子用于弹奏，它是梨形音箱，四弦四柱，横抱。

四弦琵琶

2. 箜篌

最初的箜篌是横着弹的，被称为卧箜篌，就像瑟一样，因此也被称为"箜篌瑟"。竖箜篌是在汉灵帝时期传入中国，当时被称为胡箜篌。竖箜篌来自于古代西亚的亚述。

第三章 汉、魏晋、南北朝时期

竖箜篌

瑟

（三）打击乐器

1. 方响

方响分为上、下两层，由 16 块铁片组成，在北周时就已开始使用。

方响

2. 锣

铜锣是在公元 6 世纪前期出现，当时也被称为"打沙锣"。

锣

3. 钹

公元 350 年左右，钹随着印度的天竺乐传入我国。

钹

4. 星

星在南北朝时就已经存在，也就是我们所熟悉的碰铃。

星

参考文献

[1] 鲁迅. 且介亭杂文·门外文谈 [M]. 北京：人民文学出版社，1973.

[2] 王玉哲. 中华远古史 [M]. 上海：上海人民出版社，2019.

[3] 洪和. 中国上下五千年 [M]. 北京：北京出版社，2006.

[4] 刘勇. 中国古代音乐史复习手册 [M]. 北京：人民音乐出版社，2015.

[5] 刘再生. 中国古代音乐史简述 [M]. 北京：人民音乐出版社，2006.

[6] 《中国音乐文物大系》总编辑部. 中国音乐文物大系·湖北卷 [M]. 郑州：大象出版社，1999.

[7] 杨荫浏. 中国古代音乐史稿. 上册 [M]. 北京：人民音乐出版社，2018.

[8] 余甲方. 中国古代音乐史（插图本）[M]. 上海：上海人民出版社，2003.

[9] 赵维平. 中国古代音乐史简明教程 [M]. 上海：上海音乐出版社，2003.

[10] 李映明，等. 给孩子的历史人物故事：懂音乐，好修养 [M]. 武汉：长江少年儿童出版社，2019.

[11] 房玄龄，等. 晋书：乐志 [M]. 北京：中华书局，1974.

[12] 吴文光. 神奇秘谱 [M]. 上海：上海音乐出版社，2008.